Bronzezeitliche und slawische Siedlungsfunde auf der Insel bezeugen, dass die Menschen jener Zeit die Vorteile einer Insel nutzten. In der Neuzeit diente sie als Waldweide und im 17. Jahrhundert dem Großen Kurfürsten zur Kaninchenhaltung. Der bisherige Name der Insel, Pfauenwerder, wurde zu Kaninchenwerder. 1685 schenkte der Kurfürst die Insel dem Glastechnologen Johann Kunckel, damit dieser dort ein Geheimlaboratorium errichten konnte, in dem er sich hauptsächlich mit Experimenten zur Herstellung von Goldrubinglas und anderen Gläsern beschäftigte. Nach dem Tod des Großen Kurfürsten fiel Kunckel in Ungnade und das Laboratorium auf der Insel ging durch Brandstiftung zugrunde. Der Kaninchenwerder kam an das zum Potsdamer Amt gehörende Gut Bornstedt, mit dem er 1734 Eigentum des Potsdamer Militärwaisenhauses wurde. Ab 1787 ließ Friedrich Wilhelm II. nach dem Vorbild des Landschaftsgartens in Wörlitz an den Ufern des Heiligen Sees in Potsdam den Neuen Garten anlegen, den er 1793 noch zu erweitern wünschte. Nach vergeblichen Bemühungen um ein Grundstück in direkter Nachbarschaft, richtete sich sein Interesse auf den in Sicht über die Havel liegenden, 4 km entfernten Kaninchenwerder. »Zu dem Amte Bornstedt gehört eine in der Havel liegende Insel, genannt der Kaninchenwerder, welche ich der Lage halber zu einigen Anlagen selbst übernehmen will. [...] Von jetzt an müsset Ihr den Befehl ergehen lassen, dass daselbst kein Stück Holz mehr gefällt werde.«, schrieb der König am 12. November 1793 an seinen Minister von Struensee. Der König maß demnach der Erhaltung des Wildnishaften der Insel großen Wert bei. Die Entdeckung der Südseeinseln und die dort in Natur und Gesellschaft vorgefundenen paradiesischen Verhältnisse, hatten in Europa eine Welle der Inselbegeisterung ausgelöst, der durch Jean Jacques Rousseaus »Zurück zur Natur« der Boden bereitet war. Dass sich mit dem Erwerb der

Seite 1:
Schloss
Pfaueninsel

L. Humbert, (Stich Lud. Schmidt)
Die Pfaueninsel
1798

Pfaueninsel solche Sehnsüchte und Träume verbanden, belegt das »Otaheitische Kabinett« im Schloss Pfaueninsel. Die Gestaltung der Insel unter Friedrich Wilhelm II. ist dieser Grundidee dann weiterhin verpflichtet. Ihr Kern mit etwa 200 bis 300 alten Eichen

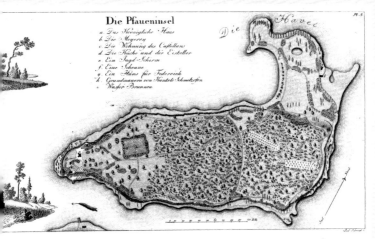

blieb fast unverändert, gleichsam Wildnis. Nur die dem Neuen Garten zugewandte Westspitze und das sumpfig-flache Nordostende der Insel wurden mit Bauwerken versehen (siehe Abb. oben) Der schon sehr kranke König, dem nur noch vier Lebensjahre bleiben sollten, wollte seine Inselträume schnell verwirklicht sehen. Er beteiligte weder das Potsdamer Hofbauamt noch das Berliner Oberhofbauamt. Die Verantwortung für alles Bauen auf der Insel trug allein der Potsdamer Zimmermeister Johann George Brendel, der als Architekt, Bauleiter und Unternehmer fungierte. Die oberste Leitung der Pfaueninselbauten lag in den Händen des Geheimkämmerers Johann Friedrich Ritz. Der früheren Maitresse und damaligen Vertrauten des Königs, Wilhelmine Ritz (seit 1782) geborene Encke – mit einem am 28. April 1796 ausgefer-

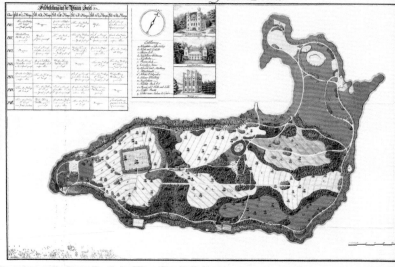

J. A. F. Fintelmann,
Plan der
Pfaueninsel 1810

tigten, jedoch 2 Jahre zurückdatierten Diplom zur
Gräfin Lichtenau erhoben – wurden sämtliche Bau-
planungen der Insel durch Brendel oder Ritz, mit dem
sie durch eine Scheinehe verbunden war, zur Geneh-
migung vorgelegt und häufig von ihr geändert. Mit
dem Bau des Schlosses wurde im Frühjahr 1794 be-
gonnen, und mit Ausnahme der Türme war das Ge-
bäude im Herbst desselben Jahres einschließlich der
Deckenmalereien fertig gestellt. Die Vollendung der
Innenausstattung dauerte bis zum Herbst 1795 an.
Die Wahl des Bauplatzes wurde durch den Wunsch
bestimmt, das als römisches Landhaus bezeichnete
Gebäude als verlockendes, fernes Bild und Ziel vom
Marmorpalais aus zu sehen. Während das Äußere des
Schlosses durch die leeren Fensterhöhlen eines
scheinbar ruinierten dritten Geschosses Alter vorgibt
und an die Vergänglichkeit allen Menschenwerks ge-
mahnt, überrascht die Innenausstattung durch die
hohe Kultur zeitgenössischer Wohnlichkeit. Zeitgleich
mit dem Schloss, entstand am Ostufer jenseits des

Eichenwaldes am Rande feuchten Wiesenlandes die Meierei. Sie sollte ein »eingefallenes gothisches Gebäude vorstellen«. Das Vorbild der priory in der »ferme orné« (= geschmückten Landwirtschaft) The Leasowes des englischen Dichters W. Shenstones ist unverkennbar. Am Landungssteg wurde 1796 das Haus für den Kastellan erbaut. Prägend für gärtnerische Gestaltung war die Erhaltung der etwa 200 bis 300 Wipfel zählenden altehrwürdigen, teilweise bereits absterbenden Hute-Eichen (= durch Waldweide entwickelte Einzelbäume). Auf der Insel arbeitete damals der Hofgärtner des Neuen Gartens, J. G. Morsch, nach den Angaben des aus Wörlitz stammenden Gärtners Johann Augugst Eyserbeck. Da der Name Kaninchenwerder für eine königliche Besitzung wenig passend war, nannte man die Insel, sich auf den alten Namen Pfauenwerder besinnend, Königliche Pfaueninsel. Zeitgleich begann die Ansiedlung dieser exotischen Vögel, die man anfangs vom benachbarten Gut Sacrow bezog. Schillernd wie das Gefieder dieses wohl schönsten Vogels ist seine vielfältige symbolische Bedeutung, die man ebenfalls bedacht haben wird. Die Bibel kennt ihn als einen Teil der Herrlichkeit Salomos. Als Attribute der griechischen Hera und der römischen Juno zogen Pfauen den Wagen dieser Göttinnen durch das Himmelsgewölbe. Seit vorgriechischer Zeit wurden im Heraion auf der Insel Samos Pfauen gehalten. Das Pfauenrad war Gleichnis des Himmelsgewölbes und die Augen seiner Federn symbolisierten die Sterne des Firmaments. Der stolze Vogel war wichtige Zierde reicher römischer Gärten und wurde so den frühen Christen zum Symbol des Paradieses und der Auferstehung. Nach dem Tode Friedrich Wilhelms II. 1797, fanden Friedrich Wilhelm III. und dessen Gemahlin, die Königin Luise, auf der Insel die ländliche Zurückgezogenheit, die das Paar an seinem Gut Paretz so schätzte. Der Hofgärtner Ferdinand Fintelmann, seit 1804 auf der Insel tätig, folgte dem

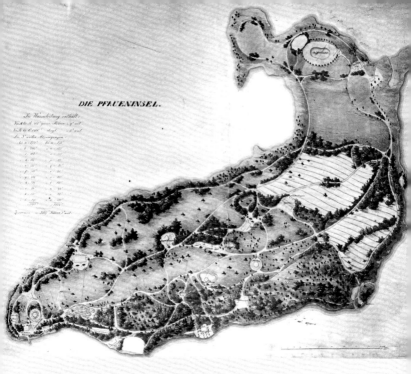

DIE PFAUENINSEL.

königlichen Wunsch, dort eine »ferme ornée« einzu-
richten. Durch Rodung, aber unter Erhaltung der alten
Eichen, wurden sechs flächengleiche Felder mit male-
rischen Konturen nach landschaftsgärtnerischen
Grundsätzen geschaffen. Sie wurden nach den Prinzi-
pien des nach Preußen berufenen Landwirtschafts-
reformers Albrecht Daniel Thaer von 1805 bis 1818 in
einer systematisch betriebenen Fruchtwechselwirt-
schaft bestellt und stellten so eine königliche Muster-
landwirtschaft dar (siehe Fintelmanns Plan von 1810).
Der Entschluss des Königs, ab 1816 einige Zeit im
Sommer auf der Insel zu wohnen, war Anlass, ab 1817
die landwirtschaftlich genutzten Flächen schrittweise
in einen Landschaftsgarten umzugestalten, ohne den
Feldbau ganz aufzugeben (ein Acker ist bis heute er-

Gerhard Koeber,
Plan der
Pfaueninsel 1834

6

halten und wird teilweise als Liegewiese genutzt). Diese Umgestaltung wurde von dem späteren Gartendirektor Peter Joseph Lenné einvernehmlich mit Fintelmann vollzogen. 1818 erhielt die Insel, auf der es neben Schaukeln und Wippen bereits eine Kegelbahn gab, einen hölzernen russischen Rollberg. Die Anlage des berühmten Rosengartens im Jahr 1821 stand am Anfang der tiefgreifenden Umgestaltung der Insel, die im Jahr 1834 weitgehend ihren Abschluss fand (siehe Lenné-Koeber-Plan). Aus der Vorliebe Friedrich Wilhelms III. für exotische Tiere hatte sich bei der Meierei und zwischen dem Kastellanhaus und Schloss eine kleine Menagerie entwickelt. Diesem für den Bereich des Schlosses auf Dauer unhaltbaren Zustand sollte Lenné durch die Neueinrichtung der Menagerie im Zentrum der Insel abhelfen. Der König wünschte die fremden Tiere nach dem Vorbild des Jardin des Plantes, den er 1815 in Paris kennen gelernt hatte, zu behausen. Lenné ging mit der Anordnung der Gehege zu Seiten einer breiten, von Westen nach Osten gerichteten Raumachse, an deren Rändern er die Tiergehege gruppierte, einen ganz neuen, eigenen Weg. Seit 1824 wurden ein Adlerkäfig, ein Affenhaus, eine Voliere und ein pagodenartiges, in einem künstlichen Teich stehendes Haus für fremde Wasservögel erbaut und die gotische Fasanerie aus dem Neuen Garten zur Insel gebracht und vergrößert. Der von Fintelmann 1832 aufgelistete Menageriebestand umfasste 847 Tiere, darunter 14 Affen, 4 Känguruhs, 1 Löwen, 3 Bären und 7 Adler. Gleichzeitig mit der Errichtung der Menageriebauten erhielt die Insel eine künstliche Gartenbewässerung, die erste, die in einem brandenburgischen Garten dauerhaft funktionierte. Das ursprünglich durch eine englische Dampfmaschine geförderte Flusswasser ergießt sich seitdem in das runde Reservoir auf dem höchsten Punkt der Insel. Dies geschah zum ersten Mal 1825 in Anwesenheit des Königs am 3. August, seinem Geburtstag. Die Ent-

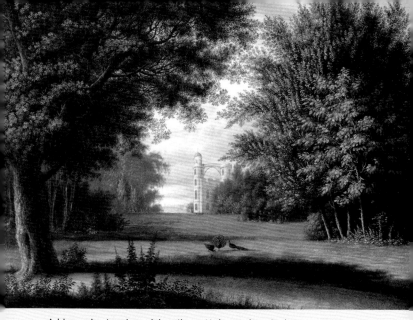

wicklung der Insel erreichte Ihren Höhepunkt mit dem Bau des Palmenhauses 1830/31 nach Schinkels Entwurf für eine in Paris erworbene Sammlung großer Palmen. Die Vernichtung dieses Hauses durch ein Großfeuer im Jahr 1880 war ein großer Verlust. 1834 wurde der sechzigjährige Hofgärtner Fintelmann nach dem Schlossgarten Charlottenburg versetzt. Die von ihm unter Lennés Leitung in 17 Jahren verwirklichte Umgestaltung der Insel ist auf dem von Gerhard Koeber im gleichen Jahr gezeichneten Plan überzeugend dargestellt. Ferdinands Fintelmanns Nachfolger wurde sein Neffe Gustav Adolph Fintelmann, dessen Neigungen weniger im Gestalterischen aber um so mehr in der Pflanzenkultur lagen. Mit dem Tod Friedrich Wilhelms III. im Jahr 1840 endete die künstlerische Entwicklung der Insel. Friedrich Wilhelms IV. wollte sie als Zeugnis der Zeit seines Vaters und der eigenen Jugend bewahren und als Gesamtkunstwerk konservieren. Der sensible König erkannte, dass die allzu zoo-

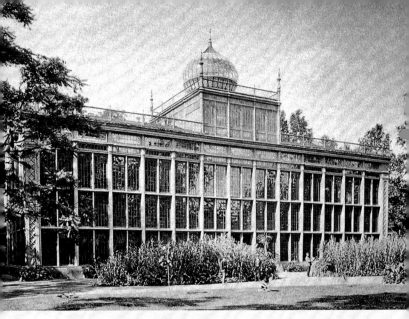

Palmenhaus,
Fotografie um 1870

logisch und publikumswirksam gewordene Menagerie
eine Gefahr für das Kunstwerk Pfaueninsel zu werden
drohte. Darum wurde 1842 die Menagerie als Grund-
stock dem sich entwickelnden Berliner Zoo überwie-
sen. Die zugunsten der vielen Projekte des Königs
vorgenommene Kürzung der Unterhaltsmittel für die
Insel war jedoch so einschneidend, dass es nur mit
Mühe gelang, die durch die Fortnahme der Menage-
riegebäude frei gewordenen Flächen neu zu gestal-
ten. Im November 1869 trat der Hofgärtner Adolf Reu-
ter die Nachfolge Gustav Adolph Fintelmanns an. Die
Zerstörung des Palmenhauses in der Nacht vom
19./20. Mai 1880 durch einen Großbrand traf den Hof-
gärtner Reuter schwer und dämpfte den Elan, die ver-
nachlässigten Bereiche der Insel wiederherzustellen.
Nach der Revolution 1918 und vor Bildung der Verwal-
tung der Staatlichen Schlösser und Gärten 1926 war
die Begehrlichkeit groß, die Insel für den Landhaus-
bau zu parzellieren. Um dieses zu verhindern, wurde

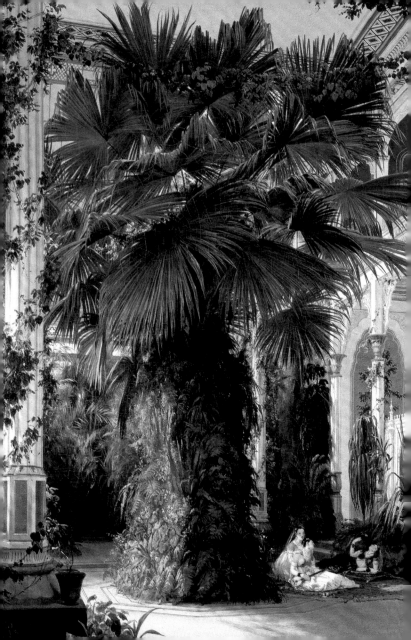

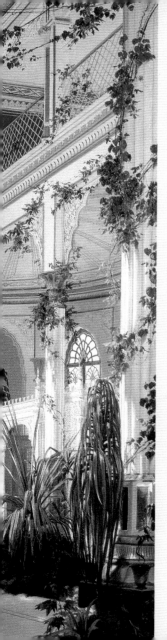

sie 1924 unter Naturschutz gestellt, da es Denkmalschutz für Gärten zu dieser Zeit noch nicht gab. Inzwischen ist die Pfaueninsel darüber hinaus in gleicher Weise als Gartendenkmal und als Teil des Potsdam-Berliner Welterbes der UNESCO geschützt. Seit Dezember 2004 ist sie eines der 15 von der EU aner- kannten NATURA 2000-Gebiete Berlins und so als Flora-Fauna-Habitat-Gebiet und als Vogelschutzgebiet gesichert. Der Altbaumbestand der Insel ist Lebens- raum streng geschützter Insekten, wie Eichen-Heldbock und Eremit und ihre Wiesengesellschaften sind Kulturrelikte von hoher Artenvielfalt. Im Sinne der Grundidee naturnahen Gestaltung dieses Landschaftsgartens wird ein harmoni- sches Miteinander von Denkmal- und Naturschutz praktiziert. Die Besucher werden gebeten, sich entsprechend achtsam und rücksichtsvoll zu verhalten.

Karl Blechen,
Innenansicht des Palmenhauses
1834

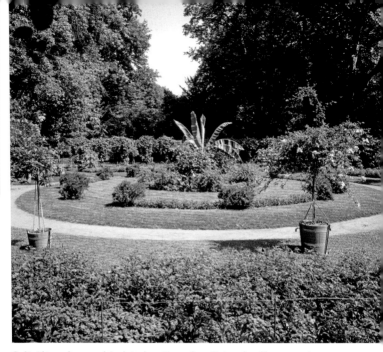

Seit Alters her verbindet der Mensch mit Inseln die
Vorstellung von dem Alltäglichen entrückten, dem
Abenteuerlichen und Geheimnisvollen geweihten Or-
ten. So ist die kurze Überfahrt mit dem Fährschiff
eine unverzichtbare Ouvertüre für das Erleben dieses
besonderen Gartens. Ganz unterschiedlich ist die Be-
handlung von Außenansicht und Innenraum der Pfau-
eninsel. Der Anblick der Ufer vom Wasser blieb immer
abwehrend, durch Bäume oder steile Böschungen
verstellt. Das Ufer wurde nie gestaltet und bewahrt
etwas von der geheimnisvollen, ursprünglichen Wild-
nis. Umso überraschender erscheint dann das lichte,
weite, vielgestaltige Innere. Hat man das Plateau der
Insel erreicht, so entwickelt sich mit jedem Schritt,
dank der spannungsreich zur Bodenbewegung und zu
den Gartenräumen geführten Wege, ein stets vorwärts
lockender Fluss der Bilder. Oft wurden die Wege so

Runder Garten

Große Sicht mit
Jacobsbrunnen

angelegt, dass die mächtigen Eichen, die Charakter-
bäume der Insel, als Blickpunke fungieren. Zwei große
Sichten, die »Große Sicht« und die Menagerieachse,
durchziehen die 68 Hektar große Insel in Ostwest-
richtung. Von der ersteren öffnen sich immer wieder
neue Nebenräume zum Flusstal hin. Keine Wegekurve
ist zufällig, sondern rückt stets wechselnde Ziele in
den Blick oder hebt und senkt den Horizont. In die-
ses dynamische Spiel sind in sich ruhende Sonder-
räume eingefügt: der Runde Garten, der Rosengarten,
das Fontänenrund und der Palmenhausplatz. Beim
Betreten der Insel empfängt den Besucher schlichte
Ländlichkeit, die nichts von dem vorwegnimmt, was
sie noch an Überraschungen bereithält. Links vom
Landungsplatz steht das bewusst dörflich konzipier-
te Kastellanhaus mit zurückgesetztem Obergeschoss.
Der Weg führt durch einen gewölbten Laubengang

13

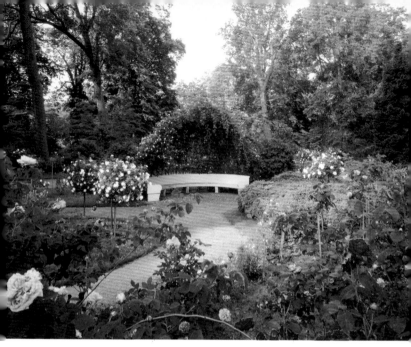

steil bergan. Auf der Höhe angekommen, fällt inmitten des Weges eine gekappte hohle Linde auf, aus der ein junger Baum der gleichen Art emporwächst. Dieser wurde 1988 in den etwa dreihundertjährigen hohlen Baum gepflanzt. Ein Symbol für Vergänglichkeit und Erneuerung im Garten. Auf der rechten Seite liegt, durch eine Pergola abgesondert, der 1824 angelegte Runde Garten. Der Besucher findet hier in wechselnden Zusammenstellungen Arten und Sorten von Blumen aus der ersten Hälfte des 19. Jahrhunderts. Links von der hohlen Linde führt ein Weg zu dem 1829/30 nach Karl Friedrich Schinkels Entwurf von Albert Dietrich Schadow erbauten Schweizerhaus. Es steht in der Tradition von Zeugnissen der Naturnähe und von gesellschaftlicher Ursprünglichkeit, die mit dem Tahiti-Zitat im Schloss begann. Nach wenigen Schritten zeigt sich das Schloss hinter eine Gruppe

Rosengarten

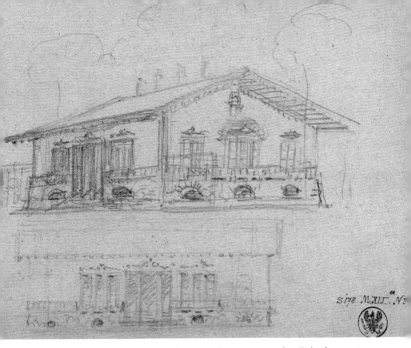

K. F. Schinkel,
Entwurf zum
Schweizerhaus
1829

von vier mächtigen Platanen aus der Zeit der ersten Inselgestaltung. Die nahe der Böschungskante platzierte Sitzgruppe eines aus einem Eichenstamm geschnittenen Stuhles, flankiert von zwei weißen Bänken wurde vor 1820 aufgestellt. Der Blick schweift von hier über die Wasserfläche der Havel bis zum Neuen Garten. Das 1794 als Fachwerkbau errichtete Schloss ist 1974/75 wieder, wie ursprünglich, mit Holzbohlen verkleidet worden, die man durch Einwerfen von geglühtem Quarzsand in die weiße Farbe nach altem Rezept »versteinert« hat. Dadurch gewann das Bauwerk die traumhaft-phantastische Wirkung wieder, die es verloren hatte, als man es 1908–1911 mit grauem Zementputz ummantelte. Die zierliche, gotisierende Eisenbrücke zwischen den Türmen wurde 1806 in der königlichen Eisengießerei in Berlin hergestellt und Anfang 1807 hier montiert. Die

Nische zwischen den Türmen zeigt einen gemalten Durchblick die freie Landschaft, eine moderne Wiederholung einer 1796 von P. L. Burnat geschaffenen Ausmalung. (Das Innere des Schlosses wird ab Seite 29 beschrieben.) Die Sonnenuhr ist ein Geschenk zum 50. Geburtstag des Königs. Das granitene Postament gegenüber dem Schlosseingang kam ebenfalls als Geburtstagsgeschenk hierher. Die Blumenbeete in der Umgebung entsprechen der Gestaltung um 1820. Auf der Ostseite springt am Rande der Rasenfläche eine Glockenfontäne. Vor der benachbarten Gehölzgruppe steht auf hohem Marmorpostament die Statuette der Schauspielerin Elisabeth Rachel von Bernhard Afinger. Sie wurde auf Wunsch Friedrich Wilhelms IV. an der Stelle aufgestellt, auf der die weltberühmte Tragödin am Abend des 13. Juli 1852, dem 54. Geburtstag der Zarin Alexandra Fjodorowna, der Schwester des Königs, vor dem versammelten Hof und dem Zarenpaar Verse deklamierte. Von dieser Stelle öffnet sich jenseits der kleinen und großen Schlosswiese ein Durchblick zur Fontäne, deren Wasserschleier am späten Vormittag besonders eindrucksvoll beleuchtet wird.

Statuette der
Rachel am Schloss

Folgen wir im Norden des Schlosses den durch Gehölz führenden Weg in östlicher Richtung, so erblicken wir rechts eine der sechzehn vom Bildhauer Kambly 1797 für die Pfaueninsel geschaffenen Marmorbänke. Auf der anderen Seite des Weges sind unterhalb der Böschung Dach und Schornsteine der mit dem Schloss zugleich erbauten Küche im holländischen Stil sichtbar. Weiter geradeaus führt der Weg zum Vorplatz des ehemaligen Palmenhauses. Folgen wir jedoch dem Zedernweg nach Süden, so zeigt sich uns die Große Schlosswiese mit ihrer harmonischen Linie der Baumwipfel. Am Ende des Weges grünt auf einem Platz eine 1988 gepflanzte Libanonzeder. Sie ersetzt den von Kaiser Wilhelm II. von seiner Palästinareise 1898 mitgebrachten Baum der im Januar 2008 vom Sturm entwurzelt wurde. Am Rosengar-

ten vor uns, beginnt der Mittelweg. Doch bevor wir diesem folgen, sollten wir eine kurze Strecke dem zum Schloss zurückführenden Schaukelweg folgen. Der Anfang dieses gewundenen Weges erlaubt eine schmale Durchsicht zum Schloss und auf die Havel. Bei der Halbrundbank angekommen, wird man durch die von hohen Platanen gerahmte anderthalb Kilometer lange »Große Sicht« bis zur Meierei überrascht. Von den früher zwischen den Platanen aufgehängten Schaukeln rührt die Benennung des Weges her. In der Umgebung erinnern blau blühende Hortensien daran, dass diese erst Ende des 18. Jahrhunderts eingeführten Sträucher schon frühzeitig auf der Insel kultiviert wurden und durch Bereitung besonderer Erde die Königin Luise und die Besucher durch blaue Blüten entzückten.

Gehen wir zurück zum 1821 erstmals angelegten und 1989 wiederhergestellten Rosengarten. Von Ende Mai bis Anfang Juli verbreiten in ihrer Hauptblütezeit hier und im Ergänzungsrosengarten über 1000 Rosenstöcke in rund 220 Sorten und Arten ihren Duft. Am Ende des Rosengartens liegt ein runder Schöpfbrunnen, der 1825 als erster Endpunkt der Wasserversorgung angelegt wurde. Dem Rosengarten gegenüber schimmerte bis zum Brand von 1880 hinter feinlaubigen Bäumen die gläserne Fassade des 1830/31 erbauten Palmenhauses hervor. Dieses im Äußeren ganz funktionale Haus überraschte beim Betreten mit exotischer Pracht, nicht nur der Pflanzen sondern auch der indisch-islamischen Architektur. Die von Carl Blechen im Auftrage des Königs gemalten Innenansichten geben uns Vorstellung von der Köstlichkeit seiner architektonischen und pflanzlichen Ausstattung. Das Bauwerk ist durch erhaltene Postamente markiert. Ein Weg, so breit wie der Eingang, führt auf das im Bild dargestellte Postament, das am originalen Ort steht und eine Fächerpalme trägt. Der Vorplatz ist nach historischen Angaben mit Blattpflanzen geschmückt.

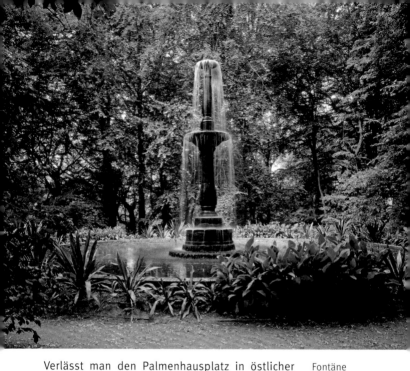

Verlässt man den Palmenhausplatz in östlicher Richtung, so trifft man nach Passieren einer Platanengruppe, inmitten des Weges auf eine 50jährige Traubeneiche. Sie wurde 1983 an der Stelle gepflanzt, an der 1956 die 700jährige Königseiche umstürzt war. Von dieser Stelle geht der Blick an dem im Mittelgrund stehenden Jakobsbrunnen vorbei zur Meierei. Dieser Brunnen, der eine verkleinerte Nachbildung der schon zu Beginn des 17. Jahrhunderts umgestürzten Tempelrückwand des Serapistempels in Rom ist, lag bis 1817 inmitten einer rechteckigen Baumschule. Lenné machte ihn zum Mittelgrund der Sicht.

An der nächsten Kreuzung können wir dem schmalen, erst 2009 wiederhergestellten Jacobsbrunnenweg folgen, der zum nördlichen Uferweg führt. Gehen wir den Mittelweg weiter, öffnet sich links bald ei-

Die Reste des Serapistempels in Rom, seitenverkehrter Stich nach Du Pérac, 16. Jahrhundert

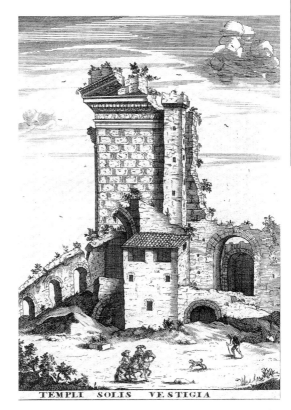

TEMPLI SOLIS VESTIGIA

ne Durchsicht zum Wasser, während rechts eine der ehrwürdigen Eichen abgestorben inmitten einer Heidefläche steht. Die Heide wurde nach 1902 durch den letzten Hofgärtner der Pfaueninsel, Wilhelm Habermann, angesiedelt. Er wollte damit einer Vor-liebe des letzten Kaisers seine Reverenz erwiesen. Links springt der kleine Lamabrunnen, Zeugnis des untergegangenen Lamahauses der Menagerie. Rechts erfasst der Blick, dem abzweigenden Weg folgend, unter überhängenden Buchenästen die mit ihrem Wassermantel sich feierlich aufreckende Fontäne.

Seite 20/21:
Blick auf die
Meierei auf der
Pfaueninsel

Der weiter geradeaus führende Mittelweg zeigt uns bald rechts das 1803/04 zuerst als Gärtnerwohnung erbaute Kavalierhaus. Als 1823 in Danzig ein spätgotisches Patrizierhaus dem Abbruch verfiel, wurde seine Werksteinfassade für die Pfaueninsel erworben.

F. Berger nach K. F. Schinkel, das Danziger Haus 1824

Nach Schinkels Entwurf wurde seine schmale Fassade in den westlichen Turm des um ein Stockwerk erhöhten Kavalierhauses integriert. Die Räume des Hauses nutzte man früher als Sommerwohnungen für die Mitglieder der königlichen Familie. Der Mittelweg führt weiter in Richtung Meierei durch die Zone der Insel, die auch bei Lenné den Charakter der geschmückten Landwirtschaft behielt.

Hinter der nächsten Wegekreuzung öffnet sich der weite, in die flache Flusslandschaft gebettete Raum der Laichwiese. Der sandige Weg vor uns ist, anders als die Parkwege, bewusst ländlich gehalten. Links liegt der Parschenkessel, eine Havelbucht, rechts leuchtet jenseits der Wiese die weiße turmartige Fassade der Meierei. Während der Wintermonate können dort die historischen Räume und eine Dauerausstellung zur Geschichte der Pfaueninsel besich-

Gotischer Saal in der Meierei

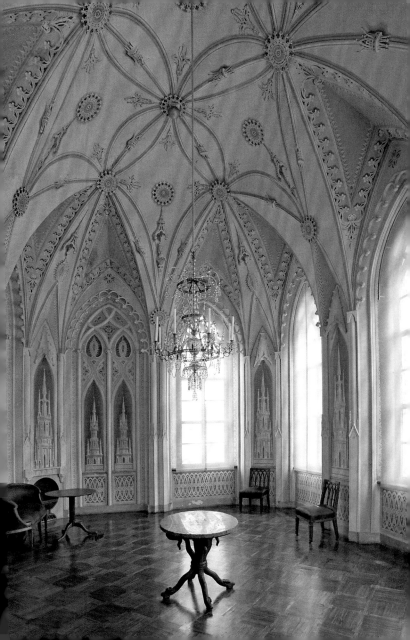

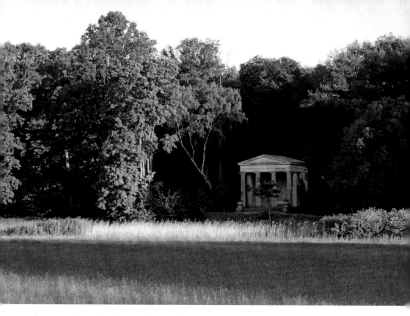

tigt werden. In der Molkenstube sind die gotischen Eckschränke, Butterfässer und sonstigen Utensilien der in der Milchwirtschaft dilettierenden Majestäten erhalten. Der gotische Saal im Obergeschoss wurde in phantasievoller Neugotik von dem bekanntesten Theatermaler seiner Zeit, B. Verona nach einem Entwurf von Michael Philipp Boumann dekoriert. Mit der Trompe-l'œil-Malerei Veronas wetteifern die Stuckaturen Constantin Philipp Sartoris. Der Fußboden ist mit Rüstern- und Maulbeerholz furniert.

Das rote kapellenartige Gebäude in der Nachbarschaft der Meierei wurde 1802 als Kälberstall erbaut, jedoch schon 1826 in eine Wohnung umgewandelt und enthält im chorartigen Abschluss den Stall für das Pferdegespann der Insel. Eine geschwungene, einseitig mit Platanen besetzte Allee führt nach Süden. Jenseits der Wiesen erregt der dorische Luisentempel die Aufmerksamkeit. Links, vor der Wasserfläche der Havel, der abgestorbene Wipfel einer 1985

Portikus
(Luisentempel)

24

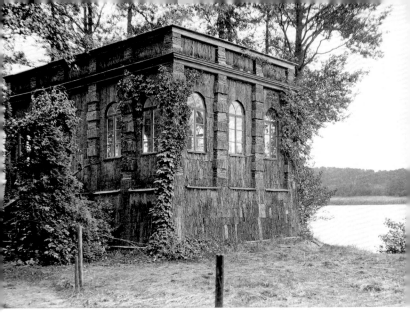

vom Blitzschlag getroffenen Eiche, die mit einem Ast
weitergrünt. An der vierfachen Wegegabelung führt
der Weg rechts zu dem an dieser Stelle noch unsicht-
baren Luisentempel.

Der sandsteinerne Portikus gehörte ursprünglich
zum Mausoleum der Königin Luise im Schlosspark in
Charlottenburg, den man dort 1829 durch einen aus
rotem Granit ersetzte. Das Original von 1810 wurde
auf die Insel gebracht. Man fügte daran eine schlich-
te Halle mit der Büste der Königin von Christian
Daniel Rauch. Kehren wir zur Wegegabelung zurück
und folgen dem schmalen Weg auf der Höhe über
dem Ufer, so finden wir rechts des zur Schwanen-
werdersicht hinabführenden Weges einen Stein, der
an die Tätigkeit des Alchimisten Johann Kunckel in
diesem Bereich der Insel erinnert. Der Wiesenraum,
den wir dort durchqueren, ist Teil der großen, die
Insel in westöstlicher Richtung durchziehenden Me-
nagerieachse.

Im weiteren Verlauf des Weges führt eine gusseiserne, gotische Brücke über den Zuflussgraben zum Biberteich. Die Brücke war ab 1802 im Schlosspark Charlottenburg und kam 1845 auf die Insel. Der Teich wurde 1828 als Teil einer neuen großen Hirschbucht ausgehoben und mit der Havel verbunden. Dadurch steht der 1796 aus Beelitz hierher versetzte Jagdschirm auf einer kleinen Vorinsel. Dieses eingeschossige Holzgebäu-de mit Sockel ist mit Eichenborke verkleidet. Die Fassade wird durch rustizierte Pilaster gegliedert. Nachdem der Weg eine Brücke aus Robinienholz überquert, führt er steil auf die Höhe. Nachdem wir die Chaussee gekreuzt haben, kündigt sich schon von weitem durch das Lärmen seiner gefiederten Bewohner der einzig erhaltene Bau der Menagerie an, die Voliere. Das 18eckige Gehege wurde 1824 nach einem Entwurf des Schlossbaumeisters Martin Friedrich Rabe errichtet.

Von der Voliere führt der Stellweg zum Wasservogelteich, den ein künstlicher Waldbach mit kleinem Wasserfall speist. Vom Wasservogelteich führt der Weg hinauf zur Fontäne, über deren Schalen alles zur Bewässerung der Insel aus der Havel gehobene Wasser in das Reservoir zu ihren Füßen stürzt. Überraschend öffnet sich von hier ein Durchblick zum Schloss und zur Havel. Verlässt man die Fontäne in südlicher Richtung, so werden unter Eichenkro-

KPM-Schale,
Panorama der
Pfaueninsel um 1830

nen unten am Ufer die Esse und das rote Dach des Dampfmaschinenhauses sichtbar. 1824 nach den Plänen des Schlossbaumeisters Voß erbaut, war es Wohnung des kunstreichen Maschinenmeisters Friedrich und seiner Frau, über die Theodor Fontane ausführlich berichtet. Unweit davon steht an der Chaussee das reetgedeckte ehemalige Winterhaus für fremde Vögel.

Von der Fontäne führt ein anderer Weg zum Stellweg, dessen Biegungen wechselnde Durchblicke zum Schloss und auf die große Schlosswiese eröffnen, bevor er überraschend am Rosengarten endet. In der Nachbarschaft stehen die 1833–1838 erbauten Gewächshäuser der Inselgärtnerei. Von dort führt ein Weg direkt zur Fähre. An seiner rechten Seite grünt eine etwa 400jährige hohle Eiche, die um 1830 mit einer Tür verschlossen und so zum Emblem des Geheimnisvollen wurde. Unterhalb der Gärtnerei befindet sich der 1989 angelegte Ergänzungsrosengarten, der die historischen Rosen in systematischer Anordnung präsentiert. Beim Verlassen dieses Rosengartens treffen wir auf die 1832 nach Plänen von Albert Dietrich Schadow errichtete hölzerne Halle des Fregattenhafens, der früher die Miniaturfregatte Royal Louise und heute deren Nachbau vor den Unbilden des Winters schützt.

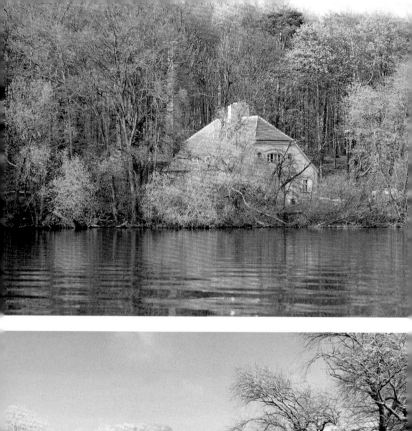

Maschinenhaus

Das Schloss besteht aus neun größeren Räumen. Das Erdgeschoss war für die Mitglieder des Hofes bestimmt (das erste Inventar nennt die Räume deshalb Kavalierkammern), während die erste Etage mit den deutlich höheren Räumen dem Aufenthalt der Majestäten diente (Konversationszimmer). Die von der Gräfin Lichtenau bestimmte Innenarchitektur und Möblierung ist bis heute unverändert erhalten. Die Zeit Friedrich Wilhelms III. hat nur wenige Möbel, Bilder und Erinnerungsstücke hinzugefügt. Nach 1840 wurde das Schloss nicht mehr bewohnt und pietätvoll, so wie Friedrich Wilhelm III. es hinterlassen hatte, erhalten. Die Fußböden aus einheimischen Hölzern zeichnen sich durch lebhaft gemusterte, in den Formen stets wechselnde Furniere aus. Die strenge Innenarchitektur des Vestibüls (Raum 8) mit ihren in Grautönen gestrichenen boisierten Wänden und einer gemalten Kassettendecke nennt das erste Inventar

Fregattenhafen

dorisch. Der Fußboden ist aus schlesischem Marmor. In der Vitrine sind Teile des 1795 geschaffenen Pfaueninselservices der KPM ausgestellt. Zu sehen sind das Gemälde *Aussicht von der Pfaueninsel* (um 1821) von Frédéric Frégevice und mehrere Gouachen und Stiche mit Ansichten der Pfaueninsel.

Der erste Raum (9) war, als das junge Königspaar dieses Schloss bewohnte, das Zimmer der alten Oberhofmeisterin Gräfin Voß. Als Erinnerungszimmer für die Königin Luise wurde es erst von der Schlösserverwaltung eingerichtet. Die Papiertapete stammt aus der Manufaktur von J. Christian in Berlin. Zwischen den Fenstern ist, wie in den meisten anderen Räumen, ein Spiegel angebracht. Die kleinen Räume erscheinen dadurch größer. Sämtliche Spiegel zeigen reichgeschnitzte Rahmen von F. H. Kambly, die J. C. W. Rosenberg naturalistisch bemalt hat. Der Konsoltisch aus Mahagoni vor dem Spiegel ist mit einer Platte

Seite 30:
Teezimmer

aus zweierlei Sorten Marmor belegt. Vergleichbare Konsoltische finden sich in allen größeren Räumen.

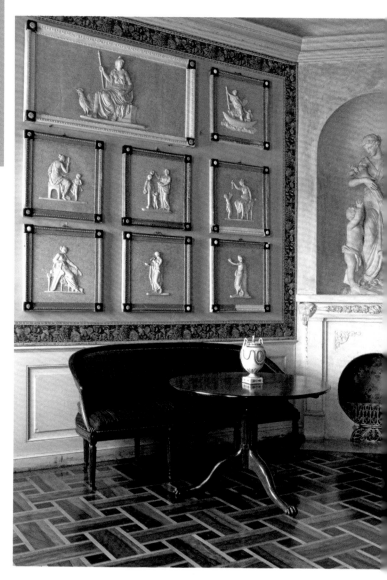

Dasselbe gilt für die niedrigen, kompakt wirkenden Stühle von J. E. Eben, deren Lehnen mit den Räumen variieren. Der Blumenständer mit den Silberstiftzeichnungen ist ein eigenhändig gefertigtes Geburtstagsgeschenk Prinz Albrechts für seinen Vater. Die Aquarelle zeigen verschiedene Motive von Königin Luise und Friedrich Wilhelm III., so das von J. E. Hummel die Außen- und Innenansicht des Mausoleums der Königin Luise in Charlottenburg (1812), das von K. Sieg zwei Ansichten vom Kopf der Grabstatue der Königin Luise von Christian Daniel Rauch (1814). Von Carl Hampe ist ein Gemälde von 1798 zu sehen, dass Friedrich Wilhelm III. und Königin Luise zeigt.

An dem Verbindungsflur zum nächsten Raum liegt das schlichte Schlafkabinett der Gräfin Voß (Raum 10). Die Papiertapete in dem folgenden Wohnzimmer (Raum 11) wurde nach dem Muster einer Tapete, die Prinz Heinrich aus Frankreich mitbrachte, ebenfalls in der Manufaktur von Christian hergestellt. Im Wandschrank sind Strohhüte aus dem Besitz Königin Luises ausgestellt. Über dem Sofa sind zwei aus Trockenblumen gefertigte Bilder zu sehen. Auf der Nussbaumkommode mit Bronzebeschlägen und Marmorplatte steht eine Schale der KPM, die ein Panorama der Pfaueninsel um 1830 von J. Forst zeigt. Darüber hängt ein Porzellanbild, Madonna mit Kind und Johannesknaben, von Frédéric Frégevice, umgeben von einem von G. W. Voelker gemalten Blumenkranz. Der Plan der Insel als »ferme ornée« wurde 1810 von Fintelmann zur Begrüßung der königlichen Gutsherrschaft nach deren dreijähriger Abwesenheit kunstvoll und detailreich gezeichnet. Darunter steht ein Glücksspiel, genannt Tunnel und Colosseum.

An den Wänden des anschließenden Teezimmers (Raum 12) hängen 29 allegorische Gipsreliefs auf Gipsporphyr von J. P. Egtler. Wenn auch kein zusammenhängendes Programm zu erkennen ist, so sind diese zumeist an der Antike orientierten Allegorien dennoch

in Beziehungsgruppen geordnet: Auf dem Kamin steht die erwärmbare Tonskulptur der Pomona während auf die geschnitzte Spiegelbekrönung Embleme der Gärtnerei zeigt. Auf der Servante stehen Teile des Pfaueninselservices der KPM, zugleich erinnern die Tassen aus Goldrubinglas auf dem Konsoltisch an das Wirken des Johann Kunckel auf der Pfaueninsel. Die Ottomane (niedriges Sofa), Tisch und Stühle sind aus Mahagoni und mit Rosshaar bezogen.

Das sich anschließende runde Turmzimmer wird im ersten Inventar »Otaheitischens Kabinett« genannt (Raum 14). Es ist mit Leinwand ausgeschlagen und von dem Dekorationsmaler Philippe Burnat wie eine Bambushütte ausgemalt. Zwischen die realen Ausblicke der Fenster hat der Landschaftsmaler P. L. Lüdtke vier Sichten in eine tropisch verfremdete Pfaueninsellandschaft gesetzt. Müheloser als die Wirklichkeit draußen zuließ, konnte man sich hier die Insel als märkisches Tahiti träumen. Der aus neun verschiedenen einheimischen Hölzern furnierte Fußboden soll den Schnitt durch einen Palmenstamm darstellen. Der runde Tisch wurde aus marmorartig gemasertem Pappelholz gefertigt. Durch die unmittelbare Nachbarschaft von Teezimmer und Otaheitischem Kabinett – von Antike und Südseeexotik – sind wie an keiner anderen Stelle des Schlosses die Träume und Ideale

Die Allegorie der Gartenkunst, Spiegelbekrönung im Teezimmer

seiner Erbauer erlebbar. Über das in »rustiker Manier« ausgemalte Treppenhaus erreicht man den Festsaal im Obergeschoss (Raum 16), der die ganze Breite und die halbe Tiefe des Schlosses einnimmt. Seine sieben hohen Rundbogenfenster verbinden ihn mit der Landschaft. Die klassizistische Innenarchitektur ist bis zum Deckengesims in verschiedenen naturfarbenen Hölzern ausgeführt, die durch Pilaster gegliedert wird, deren Furnier aus verwachsenem Schwarzpappelholz marmorgleich wirkt. Die drei Deckenbilder schuf J. Ch. Frisch. In der Mitte ist eine Kopie nach Guido Renis berühmter *Aurora* im Casino des Palazzo Rospigliosi (Rom) zu sehen. An den Seiten schließen die Darstellungen *Apollo mit Hyacinth* und *Jupiter raubt Ganymed* an, Kopien nach Annibale Carraccis nicht weniger bekannten Fresken im Palazzo Farnese. Über den Türen sind vier Marmorreliefs der Gebrüder Wohler angebracht: Urania und Sokrates, Homer und Klio, Amalthea und der junge Jupiter, Rhea und Saturn. Auf dem Kamin aus schwarzem spanischem Marmor steht ein fünfteiliger Vasensatz der KPM (1775). Die KPM-Vasen der Münchner Sorte (1836) hingegen, die auf den Konsoltischen vor den Spiegeln stehen, gehören nicht zum ursprünglichen Bestand, weisen aber mit ihren Darstellungen des Palmenhauses und des Lamahauses auf die Blütezeit der Insel hin. Die beiden Kronen sind böhmisch. Der Saal wurde von dem musikalisch begabten Friedrich Wilhelm II. für Konzerte genutzt, an die noch das Notenpult und ein seltenes Tafelklavier von J. G. Wagner (1780) erinnern.

Der südöstliche der beiden an die Langseite des Saales anschließenden Räume diente Königin Luise als Schlafzimmer (Raum 17). Die Kamindekoration und die Spiegelbekrönungen zeigen Jagdmotive. Die hochgewölbte Decke und die Wände sind mit ostindischem Zitz bespannt, der mit chinoisen Motiven bedruckt ist. Das Motiv der Wandbespannug wird von der weiß lackierten und ursprünglich gepolsterten

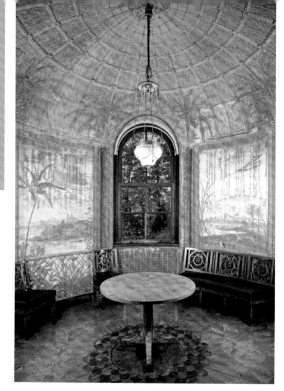

Otaheitisches
Kabinett

Bank und den Stühlen, die mit kleinen Chinesensze-
nen bemalt sind, übernommen. Das von dem Bild-
hauer Angermann mit geschnitztem Eichenlaub ver-
zierte Mahagoni-Bett gehört zur ersten Ausstattung.
Das Pastell von Nikolaus Lauer zeigt wieder Königin
Luise.

Am Durchgang zum nächsten Zimmer liegt das
Schlafkabinett des Königs (Raum 18), in dem sein
spartanisch einfaches Feldbett aufgestellt ist. Das An-
kleidezimmer (Raum 19) ist wiederum vollständig mit
ostindischem Zitz ausgeschlagen, mit dem auch die
Stühle und das Sofa bezogen sind. Der Spiegel reicht
hier, ebenso wie im vorigen Zimmer, bis zum Boden
und verbindet so den Innenraum mit dem Garten. Die

Festsaal

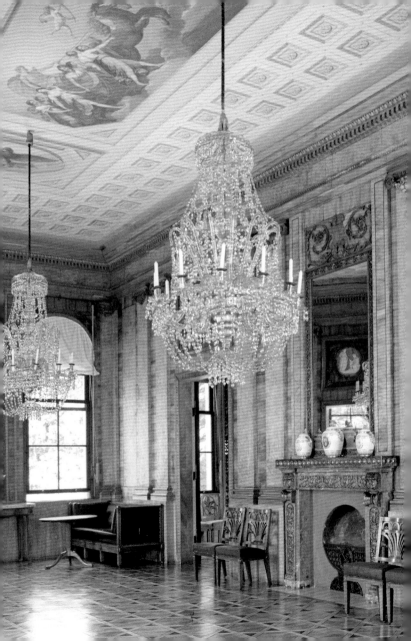

Spiegelbekrönung zeigt einen Rad schlagenden Pfau. Die geöffnete Tapetentür gibt dem Blick eine Retraite, in der eine Commodité (Leibstuhl) steht, preis. In dem Raum sind zwei Gemälde zu finden: von W. Barth eine *Ansicht der Pfaueninsel* (1806) und von K. W. Pohlke der *Wasservogelteich*. Im Turmzimmer (Raum 20) wird mit perspektivischer Kassettenmalerei der Decke die Illusion einer Kuppel erzeugt. Die 14 Aquarelle mit Ansichten aus den vatikanischen Museen, gemalt von Volpato, gehören zur ersten Ausstattung und sind wie die Fenster und Möbel nach der Rundung des Turmes gebogen. Der Schreibtisch des Potsdamer Tischlers D. Hacker, einem Schüler D. Roentgens, stand zur Zeit Friedrich Wilhelms II. im Raum 9 und wurde erst zur Zeit Friedrich Wilhelms III., der den Raum als Arbeitszimmer nutzte, hier aufgestellt. Im Keller des Schlosses befanden sich die Kaffeeküche und die Silberkammer. Vom Kellerraum unter dem nördlichen Turm führt ein heute am Ende vermauerter Gang zum Wasser. Er war zum Wasserholen und als heimlicher Zugang gedacht und wurde nicht, wie oft vermutet, als Verbindung zu der in fast entgegengesetzter Richtung liegenden Küche benutzt.

Personen und ihre Lebensdaten

Fintelmann, Gustav Adolph, 1803–1871,
 1834–1869 Hofgärtner der Pfaueninsel

Fintelmann, Joachim Anton Ferdinand, 1774–1863,
 1804–1834 Hofgärtner der Pfaueninsel

Friedrich Wilhelm II., 1744–1797,
 1786 König von Preußen

Friedrich Wilhelm III., 1770–1840,
 1797 König von Preußen

Friedrich Wilhelm IV., 1795–1861,
 1840 König von Preußen

Lenné, Peter Joseph, 1789–1866,
 1816 Potsdam, 1824 Gartendirektor

Lichtenau, Wilhelmine Gräfin, geb. Encke,
 1753–1820
 Jugendgeliebte und Vertraute Friedrich Wilhelm II.

Luise, 1776–1810,
 1797 Königin von Preußen

Rachel, Elisabeth, eigentlich Felix, 1821–1858,
 berühmte französische Tragödin

Reuter, Adolph, 1825–1901,
 1869 Hofgärtner der Pfaueninsel

Schadow, Albert Dietrich, 1797–1869,
 Hofbaurat

Schinkel, Karl Friedrich, 1781–1841,
 Oberlandesbaudirektor

Schloss Pfaueninsel
Nikolskoerweg 1 · 14109 Berlin
Tel./Fax: +49 (0) 30.80 58 675-0/11
E-Mail: schloss-glienicke@spsg.de

Kontakt
Stiftung Preußische Schlösser und Gärten
Berlin-Brandenburg
Besucherzentrum an der Historischen Mühle
Information
An der Orangerie 1, 14469 Potsdam
Tel.: +49 (0) 331.96 94-200
Fax: +49 (0) 331.96 94-107
E-Mail: info@spsg.de

Gruppenreservierungen
Tel.: +49 (0) 331.96 94-200
E-Mail: besucherzentrum@spsg.de

Öffnungszeiten und Eintrittspreise
Das Schloss Pfaueninsel ist von April bis Oktober dienstags bis sonntags geöffnet. Aktuelle Öffnungszeiten, Eintrittspreise und Informationen zu Sonderveranstaltungen und Ausstellungen finden Sie unter www.spsg.de.

Über Gruppenpreise, Führungsangebote und individuelle Arrangements informiert gern das Besucherzentrum.

Für weitere Besichtigungen empfehlen wir die Schlösser Glienicke und Babelsberg sowie das Marmorpalais. Glienicke wurde nach den Entwürfen von Karl Friedrich Schinkel für den Prinzen Carl von Preußen im italienischen Villenstil erbaut. Sein Bruder Kaiser Wilhelm I. bewohnte das Schloss Babelsberg. Das Marmorpalais erinnert an die Zeit Friedrich Wilhelms II.

Verkehrsanbindung
mit der S-Bahn bis Wannsee,
anschließend mit dem Bus 218 über Pfaueninselchaussee bis Fähranlegestelle Pfaueninsel, danach mit der Personen-Fähre.

Hinweise für Besucher mit Handicap
Schloss Pfaueninsel ist nicht barrierefrei und für Rollstuhlfahrer nicht geeignet. Behinderten-WC an der Fähranlegestelle vorhanden.

Museumsshops
Die Museumsshops der preußischen Schlösser und Gärten laden ein, die Welt der preußischen Königinnen und Könige zu erkun-

den – und das Erlebnis mit nach Hause zu nehmen. Dabei wird der Einkauf auch zur Spende, denn die Museumsshop GmbH unterstützt mit ihren Einnahmen den Erwerb von Kunstwerken sowie Restaurierungsarbeiten in den Schlössern und Gärten der Stiftung.

Die Museumsshops finden Sie
in Potsdam:
Schloss Sanssouci,
Schlossküche Sanssouci,
Neues Palais,
Schloss Cecilienhof
in Berlin
Pfaueninsel, Fährhaus
Schloss Charlottenburg, Neuer Flügel
www.museumsshop-im-schloss.de

Im Fährhaus an der Fähranlegestelle wird eine kleine Auswahl aus dem Sortiment angeboten.

Gastronomie
Wirtshaus Pfaueninsel
Pfaueninselchaussee 100, 14109 Berlin
Tel.: +49 (0)30.8 05 22 25
www.pfaueninsel.de

Tourismus-Information
Berlin Tourismus Marketing GmbH, Am Karlsbad 11,
10785 Berlin, www.visitBerlin.de
Call Center: +49 (0)30.25 00 25 (Hotels. Tickets. Infos.)
Fax: +49 (0)30.25 00 24 24

Schutz der historischen Gartenkunstwerke
Seit 1990 steht die Potsdam-Berliner Kulturlandschaft auf der Liste der UNESCO-Welterbestätten. Um dieses Welterbe mit seinen einzigartigen künstlerischen Schöpfungen in einem empfindlichen Naturraum zu schützen und zu bewahren, benötigen wir Ihre Unterstützung!

Mit Ihrem rücksichtsvollen Verhalten tragen Sie dazu bei, dass Sie und alle anderen Besucher die historischen Gartenanlagen in ihrer ganzen Schönheit erleben können. Die Parkordnung der Stiftung Preußische Schlösser und Gärten Berlin-Brandenburg fasst die Regeln für einen angemessenen und schonenden Umgang mit dem kostbaren Welterbe zusammen. Wir danken Ihnen herzlich für die Beachtung dieser Regeln – und wünschen Ihnen viel Vergnügen beim Aufenthalt in den königlich-preußischen Gärten!

Literaturauswahl

Carl Christian: Horvath, Potsdam's Merkwürdigkeiten, Potsdam
 1798
Gustav Adolph Fintelmann: Wegweiser auf der Pfaueninsel, Berlin
 1837, kommentierter Nachdruck herausgegeben von M. Seiler,
 Berlin 1986.
Wolfgang Stichel: Die Pfaueninsel. Ein Führer durch Geschichte
 und Natur, Berlin-Hermsdorf 1927
Ulrich-Berger-Landefeldt und Herbert Sukopp: Bäume und Sträu-
 cher der Pfaueninsel, Berlin 1966
Wolf Jobst Siedler: Auf der Pfaueninsel. Spaziergänge in Preu-
 ßens Arkadien, Berlin 1986
Michael Seiler: Das Palmenhaus auf der Pfaueninsel, Berlin 1989
Michael Seiler und Stefan Koppelkamm: Pfaueninsel, Berlin 1993
Michael Seiler: Die Rosengärten auf der Pfaueninsel und in Char-
 lottenhof, Potsdam 2006
Alfred P. Hagemann: Wilhelmine von Lichtenau (1753–1820),
 Köln, Weimar, Wien, 2007

Impressum

Herausgegeben von der
Stiftung Preußische Schlösser und Gärten Berlin-Brandenburg
Autor: Michael Seiler
Lektorat: Esther Zadow, Deutscher Kunstverlag
Satz: Anika Hain, Deutscher Kunstverlag
Koordination: Elvira Kühn
Fotos: Michael Seiler, Bildarchiv SPSG/Roland Hendrick,
Hagen Immel, Daniel Lindner, Wolfgang Pfauder, Leo Seidel
Druck: DZA Druckerei zu Altenburg GmbH, Altenburg

Die Deutsche Nationalbibliothek verzeichnet diese Publikation
in der Deutschen Nationalbibliografie; detaillierte bibliografi-
sche Daten sind im Internet über http://dnb.d-nb.de abrufbar.

3. Auflage
© 2015 Stiftung Preußische Schlösser und Gärten
Berlin-Brandenburg, Deutscher Kunstverlag
Berlin München
ISBN 978-3-422-04010-6